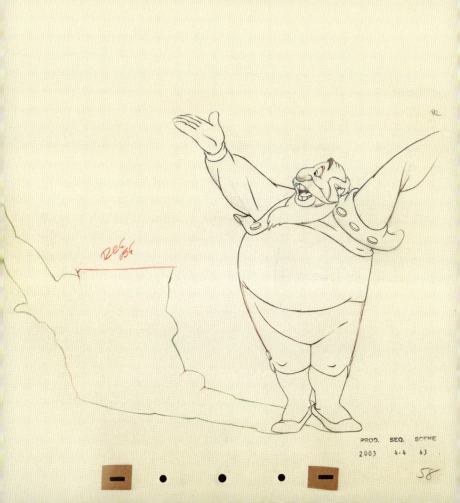

PROD. SEQ. SCENE
2003 4.4 43

58

Delga

PROD. SEQ. SCENE
2003 4·4 43

62

PROD. SEQ. SCENE
2003 4.4 43 1

63

2003 4.4 43

PROD. SEQ. SCENE
2003 4·4 43

71

PROD. SEQ. SCENE
2003 4.4 43

73

PROD. SEQ. SCENE
2003 4·4 43

FINISH

PROD. SEQ. SCENE
2003 4·4 43

75

PROD. SEQ. SCENE
2003 4·4 43

76

"A"

VEST

PROD. SEQ. SCENE
2003 4-4 43

77

PROD. SEQ. SCENE
2003 4·4 43

79

Sc 43 Seq 4.4

PROD. SEQ. SCENE
2003 4.4 43

80

PROD. SEQ. SCENE
2003 4·4 43

81

PROD. SEQ. SCENE
2003 4-4 43

PROD. SEQ SCENE
2003 4.4 43

83

"5"

PROD. SEQ. SCENE
2003 4·4 43

85

FINISH

MOD. SEQ. SCENE
2003 4·4 43

87

PROD. SEQ. SCENE
2003 4.4 43

"S"

PROD. SEQ. SCENE
2003 4.4 43

89

PROD. SEQ. SCENE
2003 4·4 43

91

PROD. SEQ. SCENE
2003 4·4 43

95

PROD. SEQ. SCENE
2003 4.4 43

2003 4.4 43

97

PROD. SEQ. SCENE
2003 4-4 43

99

PROD. SEQ. SCENE
2003 4·4 43

101

PROD. SEQ. SCENE
2003 4-4 43

103

REM BK

TR BAG #105

PROD.	SEQ.	SCENE
2003	4.4	43

108

2003 4.4 43

107

LON "D" ON

RUN B4

T8. BAL. #105

PROD SEQ. SCENE
2003 4-4 43

109

ROUGH

TR SHL MTG

PROD. SEQ. SCENE
2003 4·4 43

111

"N" _{illegible}

FIN—

RUBY

PROD. SEC. SCENE
2003 4-4 43

TR BAC #105

113

REG BG

RED BG

PROD. SEO. SCENE
2003 4·4 43

117

120 10/84

119

PROD. SEQ SCENE
2003 4·4 43

121

PROD. SEQ. SCENE
2003 4.4 43

123

PROD. SEQ. SCENE
2003 4·4 43 1

125

PROD. SEQ. SCENE
2003 4·4 43

127

PROD. SEQ. SCENE
2003 4.4 43

128

Oliver V

PROD. SEQ. SCENE
2003 4·4 43

2003-44-43

129

PROD. SEQ. SCENE
2003 4.4 43

PROD. SEQ. SCENE
2003 4-4 43

133

135

PROD. SEQ. SCENE.
2003 4·4 43
13q

PROD. SEQ. SCENE
2003 4.4 43

PROD. SEO. SCENE
2003 4·4 43

145

PROD. SEQ. SCENE
2003 4.4 43

147

2003-4.4-43

PROD. SEQ. SCENE
2003 4.4 43

149

PROD. SEQ. SCENE
2003 4·4 43

15·1

PROD. SEQ. SCENE
2003 4·4 43

153

2003~4.4~43

PROD. SEQ. SCENE
2003 4.4 43

155

PROD. SEQ. SCENE
2003 4·4 43

157

PROD. SEQ. SCENE
2003 4.4 43

159

PROD. SEQ. SCENE
2003 4.4 43

161

PROD. SEQ. SCENE.
2003 4·4 43

PROD. SEQ. SCENE
2003 4·4 43

167

PROD. SEQ. SCENE
2003 4·4 43

169

PROD. SEQ. SCENE
2003 4·4 43

171

PROD. SEQ. SCENE

2003 4.4 43

175

PROD. SEQ. SCENE
2003 4.4 43

175

PROD. SEQ. SCENE

2003 4.4 43

181

"TAN"

PROD. SEQ. SCENE
2003 4.4 43

183

PROD. SEQ. SCENE
2003 4.4 43

185

"N"

189

"N"

PROD. SEQ. SCENE

2003 4·4 43

191

PROD. SEQ. SCENE
2003 4.4 43

193

"T"

PROD. SEQ. SCENE
2003 4·4 43

195

"TI"

TR# 195

PROD. SEQ. SCENE
2003 4·4 43

197

"NO"

TB.# 195

PROD. SEQ. SCENE
2003 4·4 43

199

No

PROD. SEQ. SCENE
2003 4·4 43

201

"OPE"

"p" Clair

PROD. SEQ. SCENE
2003 4.4 43
207

PROD. SEQ. SCENE
2003 4·4 43

209

"PL" Reri V

PROD. SEQ. SCENE
2003 4.4 43

211

PROD. SEQ. SCENE
2003 4·4 43

213

"PL"

TR. PAL # 213

PROD. SEQ SCENE
2003 4·4 43

214

"EE"

PROD. SEO. SCENE
2003 4·4 43

215

Run

TR BAL # 215

PROD. SEQ. SCENE
2003 4.4 43

216

TR. BAC #215

PROD. SEQ. SCENE
2003 4·4 43

217

TR. BAC.# 215

PROD. SEQ. SCENE
2003 4·4 43

218

TR. BAG. # 215

PROD.	SEQ.	SCENE
2003	4·4	43

219

Run

TR BAU # 215

PROD. SEQ. SCENE

2003 4·4 43

A B

221